Quando te vejo

E outros poemas de amor

Luís Carlos Ribeiro Alves

Quando te vejo

E outros poemas de amor

Luís Carlos R. Alves

Pentecoste-CE
Edição do Autor
2015

Copyright da edição ©2014, Luís Carlos R. Alves
R. Leopoldo Ramos, 477 – Centro / Sebastião de Abreu 62642-000 – Pentecoste – CE.

Todos os direitos reservados. Nenhuma parte desta obra poderá ser reproduzida ou transmitida por qualquer forma e/ou quaisquer meios (eletrônico ou mecânico, incluindo fotocópia e gravação) ou arquivada em qualquer sistema ou banco de dados sem permissão escrita de seu autor/editor. Fica livre a citação de seus textos, desde que citadas às fontes.

Dados Internacionais de catalogação na Publicação (CIP)
(Ficha Catalográfica elaborada pelo Autor)

A474Q	ALVES, Luís Carlos R.
	Quando te vejo e outros poemas de amor / Luís Carlos Ribeiro Alves. – 1ª Ed. Pentecoste, CE. Edição do Autor, 2015
	108 p. : Il.
	ISBN: 9781077748811
	• Poemas – Amor 2. Literatura – Poemas. I. Título.
	CDD B869.1
	CDU 82-1/-9 (82-1)

Índice para catálogo sistemático:

1. Quando te vejo e outros poemas de amor:
 Poesia Brasileira B869.1

Beija-me com os beijos de tua boca!
Porque os teus amores são mais deliciosos que o vinho.
(Cantares. 1:2)

Sumário

Prefácio ... *15*

Apresentação ... *19*

Quando te vejo .. *21*

Meu Coração ... *22*

O Destino ... *23*

À Mais Bela ... *24*

Uma Vez ... *25*

Você I .. *26*

Você II ... *27*

Amor .. *28*

Minha Luz ... *29*

O nosso Amor .. *30*

Meu Tudo .. *31*

Amor da Minha Vida .. *32*

Minha Vida ... *33*

Segredo ... *34*

Tua Falta .. *35*

Favor ... *36*

Português Ruim ... *37*

Só Beleza ... *38*

Quando te conheci .. *39*

Ver-Te ... *40*

Meu Padecer .. *41*

Procurei-te ... *42*

Teus Encantos ... *43*

Em Pranto .. *44*

Meu Amor .. *45*

O Amor ... *46*

Seu Calor ... *47*

Amada I .. *48*

Seus Olhos ... *50*

Heroína .. *51*

Amada II .. *53*

Amada III ... *55*

Se eu pudesse .. *56*

Tudo na Vida ... *57*

Queria te Falar .. *58*

Apelo ... *59*

Duas Vidas ... *62*

Inconveniente .. *64*

Meu Sol .. *66*

Quadrinhas de Amor ... *67*
 I .. *67*
 II ... *67*
 III .. *67*
 IV .. *68*

Amor Impossível ... *69*

O Olhar .. *70*

Sorriso .. *71*

Teu Corpo .. *72*

Coração Partido .. *73*

Meu Sol, Meu Mar .. *75*

Amor Louco ... *76*

Sei .. *77*

Meu Erro .. *78*

Amor Impossível I ... *79*

Amor Impossível II ... *80*

Todos os dias ... *81*

Sonho Ideal.. *83*

Desculpa I .. *84*

Desculpa II... *86*

A Dor... *87*

Rua .. *88*

A Chuva... *89*

Foi teu olhar ... *90*

Amar... *91*

Foi Paixão... *93*

Anjo .. *94*

Carícia .. *96*

Meus Olhos ... *97*

Seu olhar... *98*

Desculpa.. *99*

Paixão.. *100*

Chove agora...*101*

Saudades... *102*

Dona ... *103*

Amor (A descoberta) ... *105*

Minha vida sem você... *106*

Conquista... *107*

Quero... *108*

Te amo... *109*

Olhei.. *110*

Poeta...*111*

Sob o céu de Paris ... *112*

Mirem .. *113*

Só vou Olhar... *115*

Falta... *116*

Encontrei-me... *117*

Embasbacado .. *118*

Um só... *119*

Revelei-me... *120*

Só uma Paixão .. *121*

Agradecimentos... *123*

- Luís Carlos Ribeiro Alves -

Dedicatória!

Eu _____ dedico este Livro a você: _____, amor da minha vida.

Que me ilumina e inspira com seu amor!

Te amo muito!
A você, um milhão de beijos!!!

- Luís Carlos Ribeiro Alves -

Prefácio

O livro de Luís Carlos Ribeiro Alves pode ser comparado a uma construção: "QUANDO TE VEJO", e as partes que a compõem, as que chamou de OUTROS POEMAS DE AMOR. "Quando te vejo" é o primeiro poema do livro e inicia, também, o seu título, quando expressa, na primeira estrofe: "Quando te vejo, não sei o que acontece, / Meu coração bate tão forte!/ Um pouco mais, meu corpo cede./ E ele então de amor explode".

Já em "OUTROS POEMAS DE AMOR", percebemos o que ocorre ao amante, em nome do amor: / Meu coração bate forte./Tão forte a quase explodir. / Quando te vejo, que sorte!/ A cantar saio feliz.(p.16).

No poema DESTINO (P.17), descobre a triste sina: "A de sofrer por amar", e considera a amada a mais bela das mulheres (p.18): "És a mais bela das mulheres,/ Olhar-te deixa-me encantado./ Fico perdido, entre vinho e talheres,/ Com você tão bela ao meu lado"./ E, mais adiante, (p.19): "Teu sorriso é o mais belo, /Tua voz, a mais singela!/ Deve ser por isso que me alegro."

Cada momento, por conseguinte, vai revelando um arroubo de paixão, e expressa: "Coitado do meu coração, /vive a pular de paixão,/
Mas nem sequer imagina/ O que sente o teu coração".

Luís Carlos transportou às páginas do presente livro, as realidades amorosas que dançam, no seu "eu" interior, cada uma fazendo parte do tema AMOR: "Iluminas o meu coração,/Dê-me o teu amor,/Torne minha vida uma canção"./ Alegra este pobre cantor,/Que te ama em verso e canção,/Deixa-me te dar todo meu amor! /Tudo, na mulher amada, encanta os olhos do poeta: O Olhar- Foi este teu olhar / Que me chamou atenção/E fez eu me apaixonar/ E mais forte bater o coração./(p.60) – O Sorriso – Foi este sorriso sincero/Que despertou minha paixão,/ Nesse teu rostinho belo,/Tudo me encantou o coração./(p.61) – O Corpo – Quando o teu corpo, fico a olhar/ E as tuas belas curvas contemplar,/perco-me nelas sem parar,/ Sinto que me perdi por cantar./(p.62)

Os sonhos são momentos de encontrar a pessoa amada, e "Todos os dias/ sonho contigo/ e acordo sozinho, /levanto, tomo um café / e penso em ti/ todos os dias"./(p.71) e ainda, no poema TODOS OS DIAS, há um mote, no final de cada estrofe: e penso em ti/ todos os dias. E ainda sobre o sonho, externa, no poema SONHO IDEAL(p.73): Você foi meu sonho ideal/ meu amor mais racional,/ a paixão mais carnal/ que eu já pude ter. A versatilidade do poeta faz com que verseje tendo em vista uma suposição, como em SOB O CÉU DE PARIS(p.98), quando afirma: "Sob o céu de Paris/ cantar-te-ia uma canção/ Choraria e gritaria,/ Nada mais que o teu nome"/...

Diante do que foi visto anteriormente, nesta apresentação, o leitor pode antever o conteúdo da presente obra, quando dá o poeta asas à emoção, ao sentimento amoroso, ao pensamento, à inspiração, voando até a posteridade, sobretudo a que almeja voar também agarrada às asas da poesia.

Luís Carlos evidencia que conseguirá, com a presente obra, chegar ao sol da poesia, tornando claro o seu pensar poético e desenhando-o, com as palavras, nas folhas de papel. Assim, todos perceberão, com detalhes, a natureza do seu mundo interior!

Eliane Arruda

Presidente da Academia de Letras Juvenal Galeno (ALJUG)

Apresentação

Essa pequena coletânea de poesias é fruto de duas aventuras fundamentais, pelas quais todo ser humano deve passar, ao menos por uma delas ele tem obrigação, que é a grande aventura do amor e se for possível realizar a segunda aventura, em meio aos grandes segredos da poesia, que nada mais é que a descoberta dos maiores segredos da vida; sendo que o maior segredo é este que buscamos por meio de nossa poesia; o amor, este é fundamental a nossa vida e a nossa existência.

É o amor a grande força que nos move para a frente nossa vida, mesmo diante das dificuldades e momentos de desespero e decepções da vida e com as pessoas de quem mais gostamos.

Dedico este livro a todos aqueles que já tiveram a coragem de amar e de viver com todas as forças seus grandes amores.

<div style="text-align:right">O Autor.</div>

Quando te vejo

Quando te vejo, não sei o que acontece,
Meu coração bate tão forte
Um pouco mais, meu corpo cede.
E ele então de amor explode.

Eu a Deus faço uma prece,
Que'sta mulher não me leve à morte.
Pois me deixas todo inerte;
Será isso azar ou sorte?

Temo morrer de amor da peste,
Quando te vejo perco o meu Norte,
Perco também sul, leste e oeste.

Queira Deus, ter eu a grande sorte;
Para ganhar teu amor faroeste;
Do contrário que me mande à morte.

ש

Meu Coração

Meu coração bate forte,
Tão forte a quase explodir
Quando te vejo, que sorte!
A cantar saio feliz.

Sem ti, tenho medo da morte;
Ao te ver no peito abalo, sinto.
Maior é este se sem sorte;
Se não te vejo algum mal pressinto.

Queira Deus ter eu a grande sorte,
De estar contigo sempre assim;
Seria feliz até mesmo à hora da morte.

Dizei-me, ó bela um sim,
Pra que eu não parta rumo norte;
Triste e sem alegria até a morte.

O Destino

Caminhando nos passos que a vida,
Deu-me pra poder caminhar;
Descobri minha triste sina
Que é sofrer por te amar.

Não sei se suportarei dama minha;
Tanto te amar, sofrer e chorar.
Pra meu amor não poupo tinta,
Dedico-te todo o meu cantar.

E caminhando, dou de cara com o destino,
Que me faz cada vez mais te amar;
E vivo vitima deste amor ladino.

Que me rouba o viver e o cantar;
E sofro por este meu caminho,
Meu destino de te amar.

À Mais Bela

És a mais bela das mulheres,
Olhar-te deixa-me encantado.
Fico perdido entre vinho e talheres;
Com você tão bela ao meu lado.

Ao te olhar perco-me a meditar,
Como Deus é tão poderoso;
Capaz de tão grande maravilha criar;
Pra meu viver tornar prazeroso.

Em bom dia veio entre nós morar;
Cheia de luz, alegria e um amor zeloso,
Veio ao mundo só pra me encantar.

E torna-te mais bela, o teu interior;
Puro, sem o mal que a beleza mata.
Quando poderei sentir teu calor?

ש

Uma Vez

Se já sofri por amor,
Se já sofri de paixão;
Diga-me linda mulher,
De que sofrerei por ti?

Coitado de meu coração,
Vive a pular de paixão;
Mas nem sequer imagina,
O que sente o teu coração.

Ao te ver fico alegre;
Radiante é todo o dia,
Toda vez que você sorria.

Seu sorriso é o mais belo,
Sua voz a mais singela;
Deve ser por isso que me alegro.

Você I

Se eu soubesse de você,
O que de mim pensas.
Alegre ficaria o meu ser,
Saber por que tanto me tentas.

De olhar-te, esvaio-me eu,
Longe vou, em paragens lentas.
E assim sou todo seu,
Sem você minha vida é isenta.

Dás sentido a tudo que é meu;
Noutra coisa meu cérebro não pensa;
Só em tudo o que é teu.

Longe de ti minha vida é lenta,
Às vezes penso que sou Romeu;
Que só em sua Julieta pensa.

Você II

Você foi minha loucura de um dia,
A perdição de uma noite,
O encanto da primavera,
E o meu sol de verão;
Meu agasalho no inverno.
Você me fez ver que a vida,
Não existe para deixar passar,
Mas para arriscar e agarrar.
Por isso me arrisquei a te amar
E contigo para sempre ficar.
Esse é meu risco deveras,
Talvez um erro sem perdão
Que pode me levar ao inferno
E me tirar toda a vida
E sem direito a despedida
Ou pedidos de perdão.
Mas o que me dói o coração,
É que unicamente te amar,
É minha razão de viver.
Você!

w

Amor

Amor é o que sinto por ti,
Tão forte que até me devora.
Meu coração sonha com teu sim;
Queira este homem que por ti chora.

Tenha pena de mim,
É meu coração que implora.
Venha, e faça minha vida florir,
Tornai feliz um homem que chora.

Meu coração esta a brandir,
Pois você nele já mora;
Vinde, dizei-me o teu sim.

De pensar em ti, a alegria brota;
A tristeza volta se disser não a mim;
E todo aquele amor, no peito chora.

ש

Minha Luz

Tu és luz dos olhos meus,
Clareias todo o meu viver.
Ilumina, faz-me um céu só seu;
Faz-me enlouquecer de prazer.

Transforma todo o meu viver,
Quero viver só pra você.
Quero ter pra mim o viver teu;
Da mesma forma, quero dar-me a você.

Ilumine o meu coração,
Dê-me o seu amor;
Torne minha vida uma canção.

Alegre este pobre cantor,
Que te ama em verso e canção;
Deixe-me te dar todo meu amor!

ש

O nosso Amor

O fogo que arde em meu peito,
Que queima no meu coração.
É você que acende o leito,
E me faz morrer de paixão.

O teu calor e o teu olhar,
Despertam-me pro amor.
Só mesmo o teu falar;
Já me traz grande calor.

Teus olhos e os teus lábios,
Dão-me grande alegria;
Relembra-los é bom pressagio.

Estar ao teu lado,
Não posso gozar dos teus favos;
De beleza, amor e magia.

ש

Meu Tudo

Você, minha vida, meu tudo;
Dona de todo o meu viver.
Sem ti, seria eterno o meu luto;
Minha vida não teria prazer.

Longe de ti, me vejo num túnel,
Onde você é luz distante.
Chegar a ti, não só me é útil;
É salvação, inda que só um instante.

Só de te olhar acaba-se o luto,
Pois você me dá alegria sem fim;
Torna melhor o meu mundo.

Por favor, dá teu amor pra mim,
Eu quero ser o seu tudo;
Da forma como és pra mim.

ש

Amor da Minha Vida

Amor da minha vida,
O que tenho de melhor.
Não te deixarei, inda que sob pó;
Será esta a minha sina.

Amar sempre mais e mais,
A você que é meu tudo.
Mesmo que me deem banho de sais;
Não ficarei de ti mudo.

Vem, dá-me teu amor,
Não me deixes mais sofrer;
Pois, já morro de calor.

Tudo isso por você,
Que não quer dar-me seu amor;
Sem você, triste irei morrer.

w

Minha Vida

Depois que te conheci,
Transformou-se o meu viver;
Esquecer-te, jamais consegui,
De viver, só você me dá prazer.

Você é minha vida,
Só você me faz viver.
Torna boa qualquer briga;
Com você tudo me dá prazer.

Você tomou meu coração,
Tomou pra si a minha vida.
Agora, não me deixe na ilusão.

És tudo o que quero nesta vida;
Sem você, viver me é vão.
Vem, vamos selar nossa sina.

ש

Segredo

Tenho tanto a lhe falar,
Mas quando te vejo;
Só consigo me calar.
Temo ter seu desprezo.

Se você me desprezar;
Juro que vou morrer.
Pois só sei te amar,
Contar é que não sei como fazer

Tenho que te contar,
O que sinto por você;
Como é grande o meu amar.

Por favor, me ajude a dizer,
O quanto estou a te amar,
Esse segredo precisa se desfazer.

Tua Falta

Que falta me faz,
O teu cheiro e teu olhar;
O meu coração no teu está.
Queria agora poder te beijar.

Por um instante te amar,
E todo o resto esquecer.
No mundo de bom nada há;
Nada por aqui me dá prazer.

Queria ao menos te ver,
Por alguns instantes te olhar;
Isso me daria grande prazer.

Queria te beijar e te amar,
Sem ter nenhum por que;
E sem essa terrível falta sua.

ש

Favor

Meu grande amor,
Meu bem querer;
Faça-me um favor:
De não me esquecer.

Dê-me um abraço,
Venha pra mim;
Não deixe que em estilhaços.
Se parta meu coraçãozinho.

Quero te beijar e amar,
Quero viver só pra você;
Viverei sempre a cantar.

Por favor, me dê o prazer,
De sentir-te em meu paladar;
De amar-te e só disso viver.

ש

Português Ruim

Meu português é ruim,
Mas meu amor por ti é bom.
Por isso te peço por mim,
Vamos cantar e tocar no mesmo tom.

Eu posso dizer: *nóis sabe*,
Mas também digo te amo.
E quando digo, isso cabe
No meu português não lusitano.

Mesmo em português ruim,
Isso digo em bom tom:
Que te amo mais que a mim.

No meu coloquial de mau som,
Eu só sei cantar a ti.
Que muito te amo, e isso é bom.

Só Beleza

Tu és toda, só beleza,
E tudo em ti encanta.
Quero um dia que ao teu lado seja,
O cara que mais feliz canta.

Que canta a tua leveza;
E tua pureza de imagem, santa.
E ainda minha fraqueza,
Que me faz cair nos teus encantos.

Mostras a mim a pureza,
D'um grande amor, é o que me encanta.
E, isso vejo com muita clareza.

Que só ao te ver se enseja
Uma alegria tamanha;
Que meu coração fica em peleja.

Quando te conheci

Quando te conheci,
Não sei que aconteceu,
Mas da vida descobri
Um sentido todo meu.

Naquele instante morri,
Para voltar a viver.
Desta vez mais feliz;
Que de antes de morrer.

A tristeza que havia morreu,
E desde àquela hora, aprendi a sorri;
Toda minha desventura feneceu.

E depois que te conheci,
A tristeza de mim correu;
E hoje meu viver é só sorrir.

Ver-Te

Ver-te é meu suplicio,
Por que só sei te amar.
E é um grande sacrifico,
Ver-te e não me declarar.

Não sei por que tal martírio,
Foi Deus a eu destinar:
De ter-te como a um silício
Do qual não posso me desligar.

Não sabes o sacrifício,
Que faça pra não me declarar;
Pois seria seu não, mais difícil.

O que sei fazer melhor é te amar,
E ver-te me é suplicio;
Por não poder, que te amo gritar.

ש

Meu Padecer

Meu padecer, meu amor é você,
Que me deixou e não mais ligou.
E me faz tanto sofrer,
Por causa de tanto amor.

Você me deixa padecer,
De saudades sinto tanta dor
Tudo que preciso é lhe ver,
Para aliviar a minha dor.

Para acabar todo o meu sofrer,
E para satisfazer o meu amor;
Preciso te encontrar e contigo viver.

Viver esse amor com todo o calor,
E assim acabar-se o meu padecer;
De saudades de ti meu amor.

ש

Procurei-te

Há quanto tempo procurei-te,
Foi tanto que te busquei;
Graças a Deus encontrei-te,
E logo me encantei.

A ti todo o meu amor eu doei,
Do tanto que só eu mesmo sei;
Por isso até sofri e chorei,
Mas à tua beleza sempre louvei.

De corpo e alma me entreguei,
A esse amor e me achei;
E em cada instante te amei.

Na vida e na morte lutei,
Mas nunca eu te abandonei;
Pois te amo e sempre te amarei.

ש

Teus Encantos

Foi teu encanto, meu amor;
Que me seduziu a ti.
E que me fez ser cantor,
Desse nosso amor sem fim.

Foram esses teus encantos mil,
O que fez eu me apaixonar
Desde o momento que te vi;
É isso o que me faz te amar.

Foram teus olhinhos lindos,
Que me fizeram acreditar;
Como a tua beleza é infinda.

Que me ensino a te amar,
És prudente além de seres linda;
E isso me fez apaixonar.

ש

Em Pranto

Em prantos caí,
Em prantos fiquei,
Ao te ver ali;
Com vergonha hesitei.

Eu quase morri,
Mas não te falei
Do que sentia em mim;
Em mim mesmo esbarrei.

Por isso mesmo sofri,
Na minha fraqueza calei
E até hoje estou assim.

Tudo isso porque te amei,
E não quis dizer a ti;
No meu padecer fiquei.

ש

Meu Amor

Meu amor é minha vida,
É o que tenho de melhor.
É mais que o acumulo da lida,
É a superação do mal pior.

Esse amor que te tenho,
É maior que todo bem.
O que me dá a vida o cenho
Pra poder te buscar meu bem.

Tu és a fonte de meu viver,
Minha razão de estar na vida;
Já nem sei como te dizer.

Palavras não expressam a lida,
Do que lhe tenho por prazer
Esse amor que me tira e dá a vida.

ש

O Amor

O amor é um sentimento,
Que eu nunca entendi.
Que reconstrói os pensamentos
E me faz reviver em mim.

Esse amor que é intento
E te faz viver em mim;
Sempre no meu pensamento
Do principio do dia até o fim.

Esse sentimento forte,
Que eu sinto por você
É que indica o meu Norte.

Faz-me mais feliz ser,
Pois te amar é minha sorte
E é isso o que me faz viver.

Seu Calor

Sinto falta do teu calor,

Dos teus abraços e beijos.

Faz-me falta o teu amor,

Além de tudo que ensejo.

O teu beijo é macio como a flor

E é muito mais doce que o mel.

O teu abraço meu amor

E teus carinhos me levam ao céu.

O que me faz viver é teu amor

E o que sinto por você

Que me aquece com o seu calor.

Vem e me dá o grande prazer,

De me aquecer em seu calor

E no teu amor me embevecer.

ש

Amada I

Minha amada não sei!
Acho que Deus não gosta de mim,
Pois me deixa tanto sofrer;
É por teu amor que estou assim.

Sofro choro e não desisto,
De conquistar teu coração;
Não é por teu amor que insisto,
Mas pela minha salvação.

Se ficar sem seu amor, morrerei;
Se ganhá-lo, hei de cantar.
Sem ele ao inferno irei,
Castigado por tanto amar.

Sem ti, viver eu sei que não dá;
Pois milhares de vezes já tentei.
Lutei para deixar de te amar,
Meu próprio coração enfrentei.

Meu coração explicou-me,
Que é impossível te esquecer.
Pois teu olhar penetrou-me;
E tomou todo o meu viver.

Com meu coração você brincou;
Veio de mansinho e mudou o meu viver.
O meu coração você ganhou,
E de repente era seu todo o meu ser.

Quando percebi já era escravo seu,
E desse amor tão presepeiro.
Que tomou tudo o que era meu;
Queimando sem fazer aceiro.

Por isso escrevo-te amada:
Não deixes que a minha vida
Se acabe sem você, sem nada;
Torne feliz a minha lida!!!

ש

Seus Olhos

Se são os seus olhos,
Ou sua boca que mente.
Saber isso não se pode,
Mas o que o coração sente?

Os teus olhos dizem sim,
E a tua boca fala que não.
Dizei-me, ó flor de jasmim!
O que sente o teu coração?

Se não me amas, são os olhos.
E se não, porque eles mentem?
Porque choram os olhos,
Se falas aquilo que sentes?

ש

Heroína

Minha heroína dos sonhos

De batalhas passadas

Abracei-te,

Como ao meu travesseiro.

Degustei-te;

Como à maçã.

Curti-te;

Como ao couro

Que ao curtume vai.

Desejei-te ainda mais

Que do mundo todo o ouro.

Cobicei-te;

Como a riquezas impensadas.

Lambi-te;

Como ao mais doce manjar.

E sonhei-te,

Sonhei-te como o mais

Louco dos sonhos,

Que um jovem risonho

Não teria jamais.

Possui-te, enfim;

Como o mais valioso bem

Que pode possuir alguém.

w

Amada II

Já faz tanto tempo não te vejo

E estas tão longe daqui.

Ver-te, eu desejo;

Como estas? Não sei de ti.

Como vais? Isso não sei.

E se vens? Venha até mim.

Saber como este almejo;

Quero relembrar, quanto te amei.

O tempo corre muito ligeiro,

E há tempos estamos distantes.

A mente, pensando em ti é formigueiro;

Que volve tudo em instantes.

Lembro o nosso feliz passado,

E fico qual um militante:

Correndo e lembrando o loureiro,

Do amor que se foi e ainda é lembrado.

Ainda é amado este amor ordeiro,

Mais que no passado, ora te quero.

Fico assim meio cabreiro,

Quando falam de ti com esmero;

E daquele amor que é só teu.

E me afasto do lero-lero,

Como um bom cavalheiro

Vou à busca do amor da dama: o seu.

ש

Amada III

Fui à beira mar

Pra tentar te esquecer

Olhei para o mar

E o que vi?...Você.

Subi ao pico de alta montanha

Pra nunca mais te ver,

E acabar por te esquecer;

Chegando lá, olhei para um lado...

E vi... Você.

Fiz uma fogueira e nela,

Coloquei as lembranças suas

Pra nada ter de bom de nós dois.

Quando olhei para o fogo

Vi seu rosto a sorrir pra mim.

E neste momento, de raiva ou amor;

De ódio ou paixão;

Perguntei a Deus...

POR QUÊ???

Que eu não posso te esquecer?

Se eu pudesse

Se eu pudesse abraçar-te,
E agora beijar-te.
Amor da minha vida;
Como seria feliz minha lida.

Se eu pudesse possuir-te,
Ó dona minha, e curtir-te.
Acabar-se-ia a saudade,
E eu teria mais felicidade.

Se eu pudesse amar-te,
Se ao menos pudesse provar-te;
Que a amo mais que tudo,
E que meu amor é maior que o mundo.

Mas na minha timidez, fico a cantar-te,
Em segredo, continuo a amar-te.
Mas sem coragem de te falar;
Fico, pois te amando a chorar.

Tudo na Vida

Minha vida!

Meu tudo!

Flor do meu jardim;

Alegria do meu viver,

Tudo isso é você;

Meu amor, meu mundo.

Vem e serei para ti,

Como tu és para mim;

Tudo na vida!

ש

Queria te Falar

Queria tanto poder te falar,
Agora de tudo que sinto;
Mas tenho vergonha de te contar.
Que não me queiras, pressinto.

O meu amor por ti é imenso,
É impossível medi-lo.
É um fogo tão intenso;
Que é impossível pui-lo.

Tenho medo que ria de mim,
Por não saber como falar.
Só sei que assim,
Pra sempre irei te amar.

Quero que ao menos deixe,
Ainda que não fale, ao menos te olhar.
Pois jamais me darei ao desleixe
De deixar de te amar.

Apelo

Minha cara, você não sabe,
O quanto eu te amo,
E que este amor em mim já não cabe;
Por isso é que eu te canto.

Você não sabe,
Mas às vezes caio em pranto;
Pois teu amor me invade,
E me traz um certo dano.

Às vezes, feliz penso: vá e fale!
Isso me deixa em duvida, um tanto
E escuto outra vez em mim: se cale!
Que ela não te quer, e ai caio em pranto.

E esses são os meus males,
Que me deixam pelos cantos.
Só basta que você me fale,
Que me ama e tudo vira canto.

Por favor, meu bem me fale,
Que me ama como eu te amo;
E ir-se-ão embora todos os males,
Que entristecem o meu canto.

Seguindo a voz que me diz: fale
Digo agora que te amo;
E isso juro pelo que há de...
Mais puro, nesse mundo, e santo.

E lhe digo o que não sabes,
Que há muito eu já sofro.
E meu amor, não é o que entendes;
Como chacota de um louco.

E se sou louco, por quem: sabes;
Que é por causa do teu corpo,
E de tua alma também,
Que é tão pura como o hissopo.

Que sou louco sei mui bem;
E é só por teu amor.
E por te querer muito bem;
E querer o teu calor.

Eu quero o teu carinho meu bem,
Como um instrumento carece tocador.
Pra poder tocar xaxado ou xerém,
Ou pra cantar para o amor.

Por favor, me responda meu bem,
Faça parar de sofrer por amor;
Este homem que por ti tem...
Tão grande amor e dá-me teu calor!

ש

Duas Vidas

Somos nós, duas vidas;
Que poderiam se encontrar.
E num beijo unir as lidas,
E nesse instante amar.

Somos nós, duas vidas;
Que ainda vão se achar.
E quando não houver brigas,
Então vamos nos amar.

Somos nós, duas vidas;
Que juntas podem cantar.
E deixando de ser sofridas,
Num beijo se encontrar.

Somos nós, duas vidas;
Cujo segredo é se encantar;
Uma pela outra lida,
Para enfim nos amar.

Somos nós, duas vidas;
Cujo sonho é amar.

E só juntos nessa sina,

Poderemos nos realizar.

ש

Inconveniente

Meu inconveniente é te amar;
Meu maior pecado é te querer.
Pois não posso contigo ficar,
Jamais poderei sentir esse prazer.

Seria capaz de contigo me casar;
Toda a vida contigo permanecer.
Para juntos construirmos um lar
Cheio de muito amor e prazer.

Mas esse amor, sei que não dá;
É impossível eu ter este prazer.
Por mais que venha a te amar,
Melhor me seria te esquecer.

Eu até já tentei não pensar,
Em tudo que sinto por você,
Mas nenhum instante consigo ficar,
Sem pensar em ti, nem te querer.

É meu inconveniente te amar,
Eu juro que já tentei te esquecer
E da minha memória te apagar,
Se o fizesse estaria negando meu ser.

Foi por você tanto me encantar,
Que estou toda a vida à padecer.
Por teu amor, por tanto te amar,
Que se estabeleceu tal dor em meu ser.

ש

Meu Sol

Meu sol e minha luz é você,
Meu paraíso é perceber o teu ser.
Vamos viver esse amor, eu e você;
Preciso de você, perfeição de ser.

Vem iluminar o meu viver,
Com a luz intensa do teu ser.
Quero sentir o grande teu prazer
No amor que dou todo a você.

Quero sentir-te inteira em meu ser,
E eu totalmente entrego a você;
Vem entregar a mim o teu ser.

Quero te amar e contigo viver,
Toda a minha vida num só prazer;
Pois minha luz e meu mundo é você.

ש

Quadrinhas de Amor

I
Num riacho as águas correm,
Na minha vida o amor cresce.
Por você mil nuvens chorem,
Enquanto meu coração padece.

II
Meu amor, minha comida,
Minha catarata de Iguaçu.
Tudo que tenho na vida,
Minha torcida de Porangabuçu.

III
A minha vida é só alegria,
 desde que lhe encontrei,
Nem sei o que eu antes fazia;
Antes de quando lhe beijei.

IV

A minha noite é menos triste,

E o meu dia é bem mais claro.

Só penso em te encontrar um dia,

Para ser teu eterno namorado.

ש

Amor Impossível

Tenho um amor impossível,
Que tomou conta de meu ser.
E é tão alto o seu nível,
Que nem sei mais como viver.

Você tem um olhar incrível
E um sorriso cheio de prazer.
Que me deixa todo perdido,
Só de olhar pra você.

Mas sei esse amor é impossível,
Como é a Deus perecer;
Pois é para outro que vives.

E é tristeza todo o meu viver,
Mesmo amando-lhe em alto nível
Não poderei ao seu lado sentir prazer.

ש

O Olhar

Foi este teu olhar

Que me chamou atenção

E fez eu me apaixonar

E mais forte bater o coração.

E neste meu cantar

Pleno de muita emoção

Só quero é exaltar

A quem em preenche de paixão.

Sorriso

Foi este sorriso sincero
Que despertou minha paixão
Nesse teu rostinho belo
Tudo me encantou o coração.

E hoje sei o que é belo:
É ter amor no coração,
E nisso eu sou sincero
Você me faz arder de paixão.

Teu Corpo

Quando o teu corpo, fico a olhar;
E à suas belas curvas contemplar;
Perco-me nelas sem parar;
Sinto que me perdi por cantar.

Por um corpo tão belo cantar,
E me deixar apaixonar;
Talvez por um momento me enganar,
Pensando poder te amar.

ש

Coração Partido

Meu coração ficou partido,
Quando tudo se acabou.
E de te amar ter convalescido
Até arrependido estou.

Achei nada ter a pena valido,
Nem ter tido um amor.
Pois meu coração jaz falido
Depois que tudo se passou.

Estou agora tão perdido,
Que nem sou mais aquele cantor;
Que vivia no mundo só sorrindo
E a cantar o tempo e o amor.

Senti em mim ser destruído,
Tudo que sonhei ser o amor.
Da forma que chamam genuíno,
Puro como nunca se achou.

Fiquei com o coração partido,
Ao ver que se foi o amor.
Que pensei como verdade infinda,
Mas que se acabou com o calor.

E está ora destruído,
Por que em mim não confiou
Mentiu-me como a um menino,
Destruindo assim nosso amor.

O que eu sentia era verdade sim,
Mas você com a mentira apagou.
E aquilo que parecia não ter fim;
Se um dia existiu, se acabou.

w

Meu Sol, Meu Mar

Meu sol, meu mar.
Luz do meu viver;
Todo o meu querer;
Razão de meu cantar.

Mar meu que me inundas,
Sol meu que me iluminas.
Viver meu que me encanta,
E querer meu que me anima.

Tudo isso é você,
Que me faz a vida continuar;
Motivando meu cantar e viver.

Vem que quero mais te amar,
Assim, que este querer,
Torne-se união como de céu e mar.

ש

Amor Louco

Vivi um amor louco,
Um amor quase impossível.
Que nem se como é possível;
Viver assim só um pouco.

Foi louco aquele amor,
E a mulher amada, linda.
E ainda que fosse pra Olinda;
Não lhe esqueceria nem um pouco.

Por um tempo deu-me o troco,
E curou-me as feridas;
Que a vida deixou de tempos outros.

Hoje, só saudade da mulher querida,
De seu carinho e de seu amor.
Volte! E terás meu amor ainda.

Sei

Por mais que fosse um louco desvairado;
Totalmente enlouquecido de amor,
Como se diz: "louco varrido" de paixão.
Seria um homem feliz a voar.
Ainda que houvesse o mundo acabado,
Mas se unicamente tivesse você a meu lado.
Estaria mui feliz em qualquer situação;
Embora a muito levaste meu coração,
E me deixaste a calhar, cantar, chorar.
Porque de tudo que fiz: o melhor foi te amar,
Te querer, te buscar e teus cantos entoar.
As vezes, fico assim meio sei lá,
Tudo que sei: é que te amo e vou te amar.
E nem sequer sei como te explicar,
E por mais que seja uma grande loucura.
Sei: Te amo e vou te amar.

ש

Meu Erro

Amar-te foi o meu erro,
Querer-te foi o meu crime,
Perder-te foi meu inferno,
Não me quereres, meu espinho.

Sei que nunca te tive,
Como também não tive a mim.
Porque sempre me tiveste
E ainda assim não me quiseste.

Quando te vi descobri,
Que meu nunca tinha sido
E que sempre estive em ti;
Foi o que na hora percebi.

ש

Amor Impossível I

Tive um amor impossível,
Que nunca pude realizar.
Só o que foi possível,
Foi com este amor sonhar.

Um dia eu me decidi,
E fui até ela me declarar.
Na hora, malquis me ouvir,
E depois nem mais me olhar.

Esse amor impossível,
Já me fez muito chorar,
Pois lhe querer é meu crime,
Mas eu só sei lhe amar.

Nem me ver, ela mais quis;
E é isso que me faz chorar.
É boa a dor que sinto;
Mas seria melhor se me amasse.

Amor Impossível II

Tenho um amor impossível,
Que tomou conta de meu ser
E é tão alto o seu nível;
Que nem sei mais como viver.

Você tem um olhar incrível,
E um sorriso cheio de prazer.
Que me deixa todo perdido,
Só de olhar pra você.

Mas se esse amor é impossível,
Como é a Deus perecer;
Pois é para outro que vives.

E é tristeza todo o meu viver
Mesmo lhe amando em tal nível,
Não posso a teu lado ter prazer.

Todos os dias

Todos os dias
sonho contigo
e acordo sozinho
levanto e tomo um café
e penso em ti
todos os dias.

Todos os dias
saio pra rua
tudo é tão frio
tão triste e tão sóbrio
e eu penso em ti
todos os dias.

Todos os dias
olho todos os rostos
e procuro a você
em cada olhar e sorriso
e eu penso em ti
todos os dias.

Todos os dias

eu finjo ser feliz

sem ter você

soltando sorrisos falsos

e pensando em ti

todos os dias.

Todos os dias

não consigo ser eu mesmo

porque não tenho você

deixo enfim

cair uma lagrima

e penso em ti

todos os dias.

Todos os dias

me acordo e vou dormir

e durante todo o dia

tento escapar,

mas impossível

eu penso em ti...

Todos os dias.

Sonho Ideal

Você foi o meu sonho ideal
meu amor mais racional
a paixão mais carnal
que eu já pude ter.

E eu te amei como um animal
com loucura e paixão sem igual
como se fora imortal
devorando esse amor a meu ser.

E agora, pobre mortal
a sofrer por você
como um ferido animal.

E se esvai o meu ser
sem esse sonho ideal
que se tornou razão de viver.

Desculpa I

Desculpa se te amo
a culpa não é minha
não foi minha escolha
simplesmente aconteceu.

Foi por isso que fugi
e tentei te esquecer
mas você não contribuiu
preciso de ti, ou vou morrer.

Me ajude a te esquecer
ou me ajude a não morrer
a única coisa que sei
é que só sei amar você.

Desculpa se ainda vivo
e se vivo é só por você
é essa a minha tragédia
morrer de amor por você.

Vivi e hoje vivo
perdido nesse único sentido

de amar pra sempre você

ou de uma vez, te esquecer

ש

Desculpa II

Desculpa se eu falo muito,
se não sei ficar mais quieto,
Se não te cuido como mereces,
se fico triste quando estás longe.
Desculpa se te amo pouco,
se eu não me dedico tanto,
Se reclamo e se sou chato.
Desculpa se te quero perto,
se tenho medo de perder-te.
Desculpa por implorar seus beijos,
Se anseio muito seus abraços.
Desculpa se te quero tanto,
e se te evito as vezes.
desculpa se não sei ser seu,
se ainda não sei me doar.
Desculpa pela forma que cheguei em sua vida,
e por não querer mais sair.
Desculpa, mas eu te amo tanto.

ಶ

A Dor

Nestes dias a dor me consome

Forte e irresistível

Me arrasta para mais dor.

Uma dor estranha

Que não dói um membro só.

Dói-me a alma inteira.

Dói por dentro,

E rói meus ossos, veias e coração.

Me consome até mesmo a razão,

E sinto a morte aos poucos se achegar,

Deixando inerte o meu ser.

Os meus sonhos se esvaem,

Em distante e profunda penumbra.

E meu cérebro já não é capaz

De responder a tanta dor,

De tua ausência e teu amor.

ש

Rua

A rua,
Doce, seca e nua
Pálida de tanta dor.
Que passa aos filhos,
Que em si buscam seu leito,
Que em seu chão rude,
Buscam seu próprio pão.
Que na Luta do dia,
Vê morrer um filho seu,
Seja pela violência,
Ou mesmo de inanição.
E na busca,
De um simples olhar à sua dor
Ou de um sorriso acolhedor
Que lhe dê alimento, um amor,
Ao invés de morte ou pavor.
Que lhe quite seu único bem,
Embora não custe caro,
Custa-lhe mais que seu ser.
E sua busca é um olhar,
Que antes de desprezar, o acolha,
E entenda qual é seu padecer.

A Chuva

A chuva cai lá fora

Sorvendo a minha paixão,

E lavando o chão.

Derrete a dor no coração

Pela distancia do amor que partiu

Que está longe e regressa,

Tão logo a chuva acabar.

E o sol rei, volta a dominar,

Na savana doce do meu quintal.

Em que correm os esquilos à sombra,

E eu olho o mundo e me calo,

Enquanto a tempestade soa,

Seu canto de pura ilusão.

Foi teu olhar

Foi teu olhar,

Que me despertou,

Para um novo mundo

Que ainda não podia,

Até então vislumbrar.

Foi o teu olhar que me acordou,

Do meu sono mortal,

De uma vida sem amor.

E me fez olhar, flores no jardim,

As pétalas do marfim,

E os doces da quitanda.

Foi o teu olhar,

Quem me transformou,

Que veio pra mim tirar,

Da solidão sem amor,

Para uma nova terra,

Onde só há eu e você;

ש

Amar

Um sabor novo,

Um gosto de doce na boca,

O mel de seus lábios,

Cada dia mais gostoso.

Paixão sem fim,

Amor que não tem par,

Único e perfeito,

Esse que em ti encontrei.

Aquece minha alma

Do calor de teus beijos,

Do poder de teu abraço,

Da sua respiração no ouvido.

E me entrego todo,

A esse amor,

Que a cada dia,

Ainda se faz mais novo.

Com esse carinho,

Que só você sabe dar,

Com esse afago,

Que é quando nos juntamos,

Os dois a conjugar,

Esse lindo verbo,

Amar...

ש

Foi Paixão

Foi paixão,
Foi perdição,
Logo no primeiro olhar.
Não tenho palavras,
Com que possa explicar,
O espanto ou admiração,
Com que aquele sorriso
Que arrastou meu coração.
E aquele olhar,
Que despertou mil paixões,
E eu, rendido ao teu olhar,
E perdido em teus encantos,
Sigo a vida e faço meu canto.

ש

Anjo

Um par de olhos,

E um sorriso,

Um par de anos pra viver,

E um sonho a alcançar,

Gente nova a conhecer.

E se depara com as flores,

Com os amores,

Com a paz e o terror.

E corre em frente,

E vai mais longe,

E uma nuvem o alcançou.

É só a chuva que cobre o rosto,

E não me deixa conhecer,

Mas que os olhos e o sorriso,

Deste ser que me encantou.

Alguém que sequer existe,

Anjo que veio do céu.

Se transformaram os papeis,

E perderam-se os anéis,

Mas segue sempre na penumbra,

Aquele passo a soluçar,

Como quisesse me avisar,

Que há alguém a cuidar,
De tudo o que estou a fazer.
Esta presença vem dos céus,
E foi D'us quem enviou,
Anjo doce que me guarda,
Guarde também a meu amor.

ש

Carícia

Saio na rua de manhã,
A chuva cai e o vento vem
Me faz uma caricia de afã,
E lá longe o barulho do trem,
Com quem viaja o pensamento,
E sinto no abraço a tua mão;
E sinto no repouso, bem.
E eu te faço meu juramento,
De que serei só teu, paixão.
E nesta carícia me perco
E até esqueço a razão,
Do porque estou tão longe,
De seu amor minha razão.
Mas nesta rua fria,
Te sinto também tão perto,
E assim como é justo e certo;
Que somos um, corpo e coração;
E desejo minha mão em tua mão;
E na ternura de teu olhar,
Mergulhar e viajar,
Um só sonho e uma razão.
Nós dois, uma integração.

Meus Olhos

Meus olhos,
Já não suportam mais,
Viver e olhar,
Longe dos teus olhos.
Meus olhos já não podem,
Viver sem o brilho dos teus.
Tudo o que busco,
É o sorriso do teu olhar;
A forma que só ele
Sabe me abraçar,
Me tomar para si,
E se entregar...
Uma vida inteira,
Aos meus,
Ao amor...

ש

Seu olhar

Seu olhar me chamou,

Me inspirou

E eis que agora sou,

Escravo teu,

De teu amor,

De teus beijos

E carinhos,

Foi perfeito

O teu olhar

A me chamar

E me guiar.

Mas foi justo o seu olhar,

Que me fez chorar,

Mas que me fez feliz,

Que amo e quero ver,

Sempre a sorrir.

ש

Desculpa

Tempo

Remédio das dores...

Que curas amores...

E o fazes render.

Tempo

Como és tão doce,

E quão mal podes ser,

Se manténs conosco...

O que já deixamos partir,

Tempo

Sê tu a medida

Que cura as feridas,

Que lavas as dores,

Que lavas as dores...

Que mantém só os amores

Que são correspondidos.

Paixão

Um caminho

Uma dor

Um sorriso,

Um amor...

E a vida que segue,

E não é em vão.

É pura paz e paixão...

Não é vazio...

É mais sedução,

É o que me faz,

Quando se quer,

Porque quando se quer,

Perto se está,

Não há distancia...

É só um caminho,

Um sorriso,

Um amor...

É o que se faz,

Quando se quer...

ש

Chove agora

Chove agora,
E se põe triste meu coração;
Chora de saudades meu peito,
E já não vejo a hora,
De ter a minha paixão.
E me enrolo nos lençóis,
Que se estendem em meu leito,
E busco uma só razão,
Para não fugir agora,
No rumo que manda a paixão.
A chuva cai,
E o frio vem e vai,
E já começa a me consumir.
A falta aumenta,
E o amor só cresce,
Por esta que é minha razão.

ש

Saudades

Sentir saudades é ruim,
Mas não senti-la, não dá.
Se estou perto é perfeito
Mas longe, dá até dó;
É só sofrimento!
A falta daquele cheiro,
A falta do abraço e do beijo,
A falta de quem se ama.
Não dá mais pra viver só.
Sei que amo e quem eu amo.
E sem esse amor,
Não posso mais prosseguir.
Tão longe não dá pra viver.
E só o que quero é estar perto.
Peço ao relógio para correr,
Pra que logo possa rever,
Ao meu amor, meu bem querer.
Àquela minha razão de viver.

ש

Dona

Não poderia dizer que te amo,
Sem pensar porque isso se deu,
Mas não posso negar por mil anos,
Que você é mais dona que eu.

Dona de meus pensamentos,
Lutas e meus intentos,
Que nem sei como explicar,
Pois me motiva mais, te amar.

Se ficasses distante de mim,
Não se sobreviveria a tal fim,
Porque não tenho a esperança,
De perder-te um dia na dança.

Dona de meus desejos,
Dos mais públicos aos mais íntimos,
Dos que estão guardados no coração,
Aos que os sabem a multidão.

Dona minha, te peço

Que me ame como ora estou,

E sem medo confesso,

Que por você sinto amor.

Amor (A descoberta)

Outro dia na rua escutei,
Alguém que falava de amor
E com muito amor atentei
Como narrava a sua dor.

A pessoa, de quem me aproximei
Disse no peito, sentir forte dor,
Mas uma gostosa dor de amor
Que preenchia de alegria seu ser.

E por instantes me deixei
A escutar seu relato de amor.
Com tal prazer que até me inspirei,
Para cantar seu amor, sua dor.

Por aquelas emoções caminhei,
Até ter vontade de ter um amor.
Embora junto com alegria viesse dor,
Mas desde aquele instante amei.

w

Minha vida sem você

A minha vida sem você,
Não tem sentido algum
Sem teus beijos e carinhos
Eu já nem sou mais um.

Eu sou muitos e ninguém
Sou como o vento que vai e vem.
Sou só sol, mas sem luz ou calor.

Sou tudo ou nada, nenhum.
Sem você é sem sentido,
O meu mundo, meu viver,
Sequer sei como lido.

Mas com você tudo é lindo,
É só alegria o meu ser,
Com você é feliz que sempre fico.

Conquista

Quando você me disse não,

Foi-se a paz de meu coração.

Fiquei sozinho e perdido,

Perdido e só me encontrei.

Sem razão e motivo pra seguir,

Sem o que me ajudasse a caminhar.

Foi só dizer sim depois,

E clareou-se meu viver,

Raios de luz atravessaram

Todo o meu ser a iluminar

E foi só você me olhar,

E o teu sorriso me sorrir,

Que saltitei de alegria,

De ter você para amar.

ש

Quero

Quero,

Abraçar e beijar,

A você

Que já foi

E ainda é

E sempre serás

Amor meu eterno...

Te amo...

ש

Te amo

Te quero

Hoje

Como nunca

Desejei amar

A alguém.

Te quero,

Simplesmente...

Te amo

E te espero;

Amar-me

E te amar

Me amo e

Te amo...

Olhei

Olhei-te

E sem acreditar,

Que já iria te amar.

Mas apaixonei-me,

Quis-te

E ora sofro,

E te quero

A meu lado,

E pra sempre espero,

Contigo ficar.

Poeta

Quem sou eu?

Talvez poeta

Todo poeta ama

Todo poeta sofre

Todo poeta canta

Todo poeta chora

Todo poeta vive

Todo poeta morre.

Não sou todos os poetas,

Muito menos, mais um;

Sou apenas um poeta,

Que por alguém ama e sofre,

Que por ela vive e já morre.

Que ao mesmo tempo canta e chora.

Talvez apenas poeta,

Que por seu amor implora.

Sob o céu de Paris

Sob os céus de Paris
Cantar-te ia uma canção
Choraria e gritaria,
Nada mais que o teu nome.
Mas para que me serve,
Tanta beleza:
A torre Eiffel, Notre D'ame e o Sena,
Se o que mais quero não está;
Se tudo que quero é você,
Que está tão longe de mim?
De que me vale o céu,
A chuva, a neve ou o sol.
Se nada é belo sem você,
Sem sua beleza e seu sorriso;
Minha deusa, anjo, amor.
Se a única beleza que quero,
É a sua pra me amar.

ש

Mirem

Mirem que sol,

que chuva,

que som e calor,

quanto amor,

está a inundar...

quanto encanto

estar no amor,

no meu sol,

em sua luz,

Mirem que paz,

veja como traz

a chuva o calor,

o conforto,

o prazer de amar,

e de ser...

Mirem quanta luz

inunda o mundo

quando um sorriso

quando te expressas.

Mirem quanta luz há,

no amor dedicado,

no abraço apertado

e no beijo de amor,

E o meu amor...

só fica maior,

com o tempo,

como a lua e sol,

que são reflexo,

do encanto,

do olhar,

do amor.

ש

Só vou Olhar

Só vou olhar uma vez,
só vou parar para ver.
Não vou deixar que se vá,
nem que se perda esse amor.
Só vou parar se for pra ser
seu pra sempre, e não mais,
por um só dia, uma noite,
por um só beijo,
um calor...
Só vou te pedir mais um beijo,
um abraço e um afago mais,
só uma vida inteira.
Só vou olhar uma vez mais
e só vou parar pra te ver,
e não vou deixar que se vá.

ש

Falta

Sinto falta

de você

e seu calor

de seus beijos

meu amor

e o que quero

e só te querer

e pra sempre ter

somente a você

em minha vida

e nos pensamentos

e não mais sentir

nenhuma falta

de seu ser

de mim mesmo.

Encontrei-me

Sempre me achei

como sem jeito

totalmente perdido

até que um dia

descobri

que estava perdido

só até quando te encontrei

foi só ai que me achei

e descobri

ai sempre estive

como diz o ditado

onde o coração

teu está

teu tesouro encontrarás

e eu encontrei

meu amor a você.

Embasbacado

Estive morrendo de saudades
d'um amor que nunca encontrei.
Sofrendo até pouco estava
até a hora em que te encontrei.

Sei muito bem que não sabes
o quanto eu me encantei.
Bem mais que quando em Cades
para a vida eu despertei.

Muito bela tu estavas,
e eu, apenas te olhei
enquanto só me encantavas.

Embasbacado eu fiquei
ao perceber que me olhavas
o que senti ali, nem sei.

ש

Um só

Cantar

te beijar

te querer

espero

que seja

pra sempre

esse amor

um eterno

e sempre feliz

ato de amar

e ser

simplesmente

não dois,

mas um ser.

ש

Revelei-me

Hoje me revelei ao amor
que outro dia solitário encontrei
Sem sorrir e entregue à dor
e a seu carinho m' presenteei.

D'aquele momento até hora estou
a encantar-me qual jovem rei
com a plebeia e seu frescor
que embevece lhe de prazer.

E como te busco sem dor,
com esperança encontrar-te-ei
para realizar-me no amor.

E tudo o que ora mais sei
é que meu coração vos dou.
Ora, te amo como nunca amei.

Só uma Paixão

Só tenho uma paixão
a um único amor busco.
A vida e viver são-me então
prenda e razão do que luto.

Morrer-me é sem razão
se não deixar-vos só fruto
em pensamento ou canção
seria qual ferro bruto.

que per si não tem ação
e é contra isso que luto
com toda e só uma paixão.

pra poder deixar meu fruto
à um só ou à nação
pois que ora no amor debruço.

ש

Agradecimentos

O principal agradecimento é ao Eterno, nosso D'us, que concede a sabedoria ao homem e lhe dá a capacidade de expressar seus sentimentos e seu amor.

Este livro não seria possível sem a contribuição da minha família, colegas de trabalho, estudantes com que tenho contato como professor, que de um modo ou outro apoiam nosso trabalho.

Seria menos possível ainda sem uma mulher especial que me inspira cada suspiro poético, diante de cada olhar e sorriso seu: A sra. Juliana Alves, mãe de meu primeiro filho, João Manoel.

ש ש ש

www.ingramcontent.com/pod-product-compliance
Lightning Source LLC
Chambersburg PA
CBHW021829170526
45157CB00007B/2732